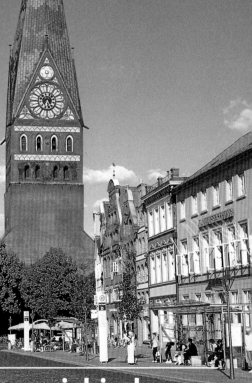

St. Johanniskirche
Lüneburg

Die St. Johanniskirche in Lüneburg

von Martin Voigt

»Du stellst meine Füße auf weiten Raum«. Mit diesen Worten beschreibt die Bibel die Freundlichkeit Gottes: Sie schenkt Freiheit und vertreibt alle Enge und Angst, so dass der Mensch frei atmen kann. Etwas von diesem Freiraum Gottes für den Menschen möchte auch der weite Raum unserer Kirche dem Besucher vermitteln und ihn einladen, sich in der Kirche etwas umzuschauen. Dazu soll dieser Führer eine Hilfe sein.

Baugeschichte und Baubeschreibung

Die roten Ziffern verweisen auf den Grundriss Seite 39

Schon im 8. Jahrhundert stand in einem der drei Siedlungskerne der Stadt Lüneburg – der langobardischen Siedlung Modestorpe – eine Tauf- und Missionskirche. Sie war am Ufer der Ilmenau aus Holz errichtet. Im Laufe der Jahrhunderte wuchsen die einzelnen Siedlungskerne zur Stadt zusammen; durch die Salzgewinnung nahm auch ihr Reichtum zu. Lüneburg war als Salzstadt vom 14. bis zum 16. Jahrhundert eine der größten Handelsstädte des Mittelalters. Damit stieg auch ihre kirchliche Bedeutung.

Wahrscheinlich schon im 10. Jahrhundert, sicher aber 1205 war sie Sitz eines der sieben Archidiakone (Bischofsvertreter) des Bistums Verden/Aller. So wurde ein größerer Kirchenneubau naheliegend. Ein Zwischenbau wird 1174 erwähnt, doch erst von 1289 bis 1308 wurde der erste Bauabschnitt der heutigen Kirche ausgeführt. Der Verdener Bischof Friedrich von Honstedt musste die Weihe des Hochchores und der ersten drei (Innen-)Schiffe mehrmals verschieben. Die Dome von Magdeburg und Schleswig, vor allem aber der Neubau des Verdener Domes und der Lübecker Marienkirche haben deutliche Anregungen gegeben. Doch im Unterschied zur nahen Marienkirche in Lübeck, einer herkömmlichen Basilika, entstand hier eine – damals neuartige – **Hallenkirche** mit fast gleich hohen Schiffen in je eigenständiger

Mittelschiff nach Osten ▶

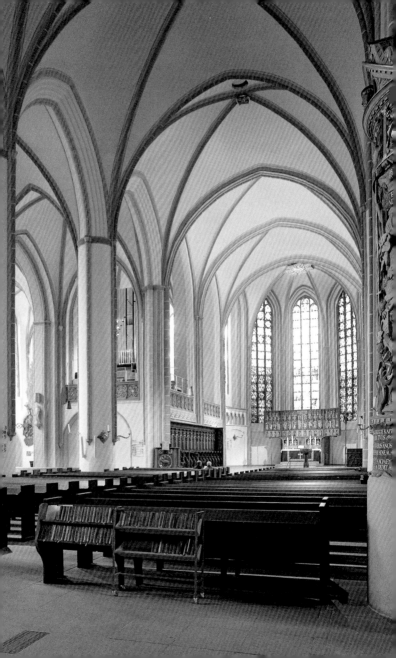

Gestaltung. Schon 1333 wurde die Sakristei südlich des Chores (heute Elisabethkapelle [**26**]) als Kapitelsaal für die Priester an St. Johannis hinzugefügt. Bald darauf, zwischen 1365 und 1372, wurde das südliche (vierte) Seitenschiff (zuerst wohl als selbstständige Kapelle), danach das nördliche angebaut. Beide haben eigene Dächer. So entstand der »weite Raum« einer sogenannten Hallenkirche. Die abschließenden Seitenchöre und die beiden Emporen (südlich für den Rat der Stadt, daher »Ratslektor« genannt; nördlich für die Junkerngilde) kamen erst 100 Jahre später (1457–1463) hinzu. Der eindrucksvolle, in mancher Hinsicht für damalige Auffassungen sehr moderne Bau der St. Johanniskirche wurde seinerseits schon sehr bald Vorbild und Maßstab zahlreicher Hallenkirchen im norddeutschen Raum (»Lüneburger Gruppe«).

Seit der Reformation in Lüneburg (1530; 1531 wurde die St. Johanniskirche zur Superintendenturkirche) hat sich der Bau kaum verändert. In den Jahren nach 1833 bekamen die Außenmauern von Schiff und Turm Stützpfeiler. Für eine gründliche Innenerneuerung wurden 1856 Kunstwerke, »entbehrliche Schönheiten«, verkauft. Ähnliches geschah 1909. Während einer durchgreifenden Renovierung 1960 bis 1964 erhielt die Kirche ihre heutige Innenausmalung. Die Kanzel an der südlichen Mittelschiffsäule (19. Jahrhundert) wurde damals auf die Stufen zum Hochchor verlegt. Reste der alten Kanzeltreppenbrüstung befinden sich noch im Südschiff. 1995 bis 2000 wurde eine gründliche Sanierung der Außenwände und aller Fenster vorgenommen. Von 2005 bis 2007 wurde der gesamte Innenraum gründlich restauriert.

Der Turm

Der Turm von St. Johannis wird schon 1319 erwähnt. Sein mächtiger Unterbau erinnert an seine möglichen Vorbilder in Soest (St. Patrokli) und Paderborn (Dom). Bald schon erhielt er die beiden zweigeschossigen Seitenkapellen mit ihren Pultdächern. 1406 wurde der Turm nach einem Brand neu errichtet. Sein Aussehen ist bis heute unverändert. Der Nord- und der Südgiebel stammen aus der ersten Bauzeit, während der Ostgiebel mit der von einem Kreuz gekrönten gotischen Rose im Hexagramm im späten 15. Jahrhundert gebaut wurde. Der Westgiebel mit der Uhr erhielt 1833 seine heutige Gestalt.

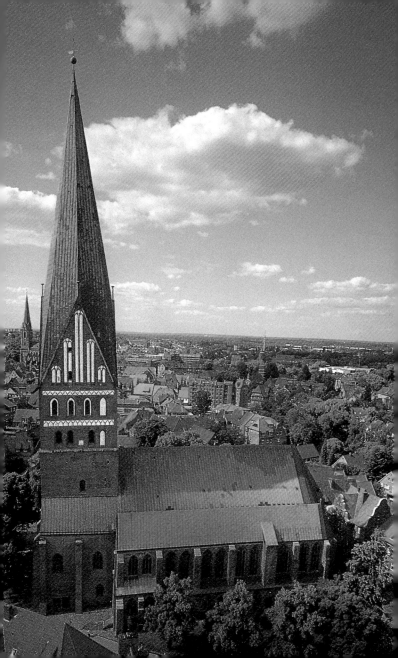

Durch Setzungsdifferenz des Baugrundes schon beim Vorgängerbau kam es zu einer auffallenden Neigung des Turmes: Die Helmspitze weicht 1,30 m nach Süden und 2,20 m nach Westen vom Lot ab. Doch wurde auch in Lüneburg bald die Legende erzählt, der Baumeister des Turms habe sich vom Turm herabgestürzt, als er sah, wie schief der Turm geraten war. 1801 stürzte die Bekrönung des Turms herunter; eine neue wurde aufgesetzt. Wegen Holzwurmfraß musste der gesamte Helm in den Jahren 1970 bis 1975 völlig neu gebaut werden. Er erhielt eine Stahl-Holz-Konstruktion und eine neue Bekrönung (Kugeldurchmesser 120 cm). Der Turmschaft wurde 1985 bis 1989 umfassend renoviert.

Die Kirche hat heute folgende **Maße**: die Länge von Osten nach Westen (bis zur Glastür) beträgt 52,50 m, mit Turm 75 m. Die Breite misst 44 m. Das Hauptschiff ist (vom Chor zum Turm ansteigend) 18 bis 22 m hoch. Die Seitenschiffe sind 15 bis 16 m hoch. Der Turm misst mit Bekrönung 108,71 m.

Die St. Johanniskirche als Gleichnis

Die Kirchen des Mittelalters verstanden sich nicht nur als funktionale gottesdienstliche Versammlungsräume der Gemeinde, auch nicht als Kunstwerke der Architektur. Sie wollten vielmehr etwas zeigen und erzählen, was über das Alltägliche hinausgeht: Sie wollten immer auch Gleichnisse sein, und zwar in mehrfacher Bedeutung. Zuerst als Gleichnis für die spirituelle Kirche aus *lebendigen Steinen* (1 Petr. 2,5): Die St. Johanniskirche ist wie alle Häuser in Lüneburg aus Backsteinen erbaut; sie trägt die gleichen Stilmerkmale wie die übrigen Gebäude jener Zeit. Sie ist ein Stück unserer Stadt, sie gehört zu den Menschen und zu ihrer Geschichte. Der Ausdruck »Schiff« verweist auf das Unterwegssein der Christenheit auf dem Meer der Zeit. Es ist eine »menschliche« Kirche. Und doch ragt sie aus dem Stadtbild heraus, ist etwas ganz anderes als die anderen Gebäude. Das zeigt nicht nur der Turm, das zeigt auch die Größe des Kirchengebäudes: Hier hat eine andere Dimension Gestalt gefunden. Diese Spannung – ganz menschlich und doch etwas ganz anderes – spiegelt das Wesen der Kirche wider; sie

besteht aus Menschen, unter denen es sehr menschlich zugeht – und sie hat dennoch ihren Grund nicht im Menschlichen, sondern im Göttlichen, im Evangelium von Jesus Christus. »*In der Welt – aber nicht von der Welt*«, charakterisiert Jesus die Christenheit. Die architektonische Sperrigkeit des Kirchenbaus innerhalb des Stadtbildes entspricht also dem Wesen der geistlichen Kirche.

Damit die Wahrheit dieses Evangeliums durch Wort und Sakrament weitergereicht wird, ist die Kirche da. Sie ist erbaut auf dem Zeugnis der zwölf Apostel. Paulus selbst bezeichnet sie darum als »*Säulen*«. Die St. Johanniskirche hat dieses Gleichnis in ihren zwölf Säulen, die das Kirchenschiff tragen, aufgenommen. Zwölf ist die Vollzahl, die alle Völker umfasst. – Auch das Lob Gottes gehört zum Wesen der Christengemeinde, die – einzig in der Religionsgeschichte – selbst an Gräbern dem Herrn über Leben und Tod Loblieder singt. Darum gehört auch die Orgel wesentlich zum Kirchenbau.

Menschen haben diese Kirche »gebaut«, damit das Wort Gottes nicht verstummt. Die Väter der Stadt wussten, dass sie nicht nur für das äußere Wohl der Bürger verantwortlich waren, sondern auch für den Geist, der in der Stadt herrscht. Sie wussten, dass die religiöse Dimension zum menschlichen Leben und Zusammenleben gehört. Hier schlägt das Herz des Gemeinwesens. Die Menschen dieser Stadt sollten nicht nur im Leben versorgt sein, sondern auch im Leben und Sterben eine Hoffnung haben. So hat die Stadt Lüneburg aufgrund stadt- und kirchenpolitischer Erwägungen seit 1406 das Patronat über die St. Johanniskirche inne. Sie präsentiert bis heute die Pastoren zur Besetzung der Pfarrstellen an der Kirche und hat einen Ratsvertreter im Kirchenvorstand. Ebenso ist es an der St. Nicolaikirche. So ist St. Johannis nicht eine Kirche, die von der Verbindung von Thron und Altar bestimmt war. Es ist vielmehr eine **Bürger-**, eine **Gemeindekirche**.

Auch auf andere Art erweist sich St. Johannis als eine Kirche der Bürger. Zahlreiche Innungen und vornehme Familien sowie geistliche oder religiöse Gemeinschaften hatten in frommer Weise **Altäre** für bestimmte Heilige gestiftet. Aus ihnen wurden die Priester (Vikare) bezahlt, um die täglichen Messen für die Stifter zu beten. So gab es vor

der Reformation etwa 41 Altäre und 100 Geistliche an St. Johannis mit 163 »Vikarien« (Pfründen). In allen diesen Äußerungen wurde deutlich: Der christliche Glaube war das integrierende Band der Gesellschaft und das Fundament des Gemeinwesens.

Durch die **Reformation** hörte zwar diese Form der Frömmigkeit auf; die Seitenaltäre verfielen und wurden nach und nach beseitigt. Nicht geändert hat sich jedoch bis in die Neuzeit hinein, dass Bürger der Stadt aus unterschiedlichen Anlässen Kunstwerke aller Art gestiftet haben und stiften; sie sind Zeichen der Dankbarkeit gegenüber Gott.

Das Kirchengebäude des Mittelalters hatte aber auch für andere Aspekte der »Kirche« **Gleichnischarakter**: Das Kirchengebäude sollte als Zeichen der Hoffnung für die Menschen dienen. Es weist auf das »Ziel« der Zeit hin, gibt ihm vorwegnehmend schon heute eine sichtbare Gestalt, und zwar im Bild der »*Stadt Gottes*«, des »*himmlischen Jerusalem*«. Dieses alttestamentliche architektonische Bild benutzt bereits der Seher Johannes in seiner Offenbarung (Offb. 21). Es ist vielleicht das schönste Symbol für die christliche Hoffnung. Schon hier und heute lebt die Christenheit von dieser Hoffnung Gottes – und doch ist sie noch unterwegs auf die Erfüllung hin. Johannes schildert in seiner Vision das Bild von der »Stadt Gottes«. Zwölf (!) Tore schmücken die Stadt, die ein Quadrat bilden (Offb. 21,16; vgl. den fast quadratischen Grundriss von St. Johannis).

In der Stadt der Vollendung gibt es keine Beleuchtung, sondern das *Lamm Gottes* – Bild des gekreuzigten Jesus – *wohnt in ihr* und ist *ihre Leuchte*. So entdeckt der Besucher unserer Kirche im Hochchor, unmittelbar über dem Altar, das Lamm Gottes als Schlussstein und »Leuchte«, umrahmt von sieben Lebensbäumen. Das Bild vom Lamm, das der Prophet Jesaja (Kap. 53,7) zuerst verwendet, hat Johannes der Täufer auf Jesus übertragen: »*Siehe, das ist Gottes Lamm, welches der Welt Sünde trägt*«, sagt er zu den Jüngern (Joh. 1,29). Dem Lamm als Ur-Symbol Jesu Christi begegnen wir in unseren Kirchen darum sehr häufig; und in fast allen Abendmahlsliturgien der Christenheit wird daran erinnert, wenn sie singen: *Agnus Dei – Lamm Gottes – erbarme dich unser – gib uns deinen Frieden.*

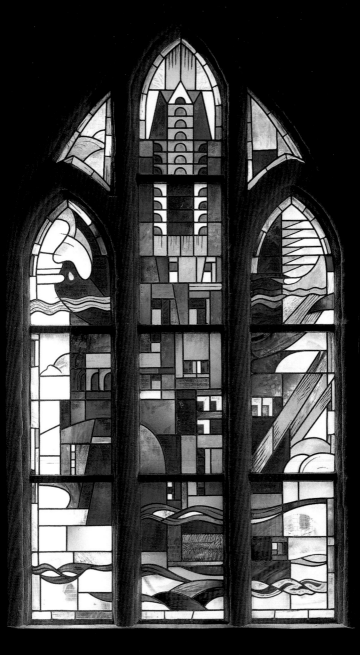

Nach **Johannes dem Täufer** ist unsere Kirche benannt. Er ist ein eigentümlicher und fremdartiger Mann, der nicht in seine Zeit zu passen schien und sich auch nicht anpasste. Der Inhalt seiner Predigt umfasst nur zwei Worte: *Tut Buße!*, d.h. kehrt um – nicht im Sinne einer Rückwendung in die Vergangenheit, sondern als Hinwendung zu Gott. In diesem Ruf geht es um die religiöse Dimension menschlichen Lebens und Zusammenlebens sowie um die Hoffnung der Menschen, und zwar um der Menschlichkeit des Menschen willen. Diese Dimension leugnen hieße, dass der Mensch seine Menschlichkeit verleugnet, um selber Gott zu sein – und so unmenschlich zu werden. Die Predigt ihres Namenspatrones möchte unsere St. Johanniskirche auf ihre Weise schon durch ihr Dasein weitergeben.

Auch durch die **Bilder und Kunstwerke** in ihrem Inneren möchte die Kirche erzählen. Vornehmlich sind es Geschichten aus der Bibel und von Gestalten der Christenheit. So begegnet der Besucher auch vielen **Bildern von Heiligen**, deren Legenden den Menschen damals sehr lieb waren. Die Heiligen werden in der katholischen Kirche als Fürsprecher vor Gottes Thron angesehen und angerufen. Das hat Luther zwar abgelehnt, weil er darin das Werk Christi geschmälert sah. Für die Evangelischen sind aber die Heiligen Vorbilder des Glaubens, für den diese nicht selten in den Tod gingen. Und sie sind ethische Orientierungshelfer, *»damit sie unseren Glauben stärken, wenn wir sehen, wie ihnen Gnade widerfahren und auch wie ihnen durch den Glauben geholfen worden ist, außerdem soll man sich an ihren guten Werken ein Beispiel nehmen, ein jeder in seinem Beruf«*, wie es im evangelischen Ur-Bekenntnis von Augsburg von 1530 heißt. So wollen diese Bilder und Legenden (Deutungen) den Betrachter zur Nachfolge des Herrn ermutigen. Das »Erkennungszeichen« der Heiligen ist sehr oft das Marterwerkzeug, mit dem sie getötet wurden.

Mit all seinen Kunstwerken will der Kirchenbau als Gleichnis für die geistliche Christenheit und als Sinnbild für die Hoffnung der Welt in Gestalt der »Stadt Gottes« mitten in der Stadt der Menschen von den Erfahrungen der Menschen mit Gott erzählen und schon heute eine Ahnung der Vollendung vermitteln – eine Stätte der Freiheit, der Freude und der Hoffnung, ein Praeludium der Ewigkeit im Heute.

Rundgang

Damit der Besucher alle Kunstschätze entdeckt und die Geschichten erfährt, macht er am besten einen Rundgang. Wir beginnen am Haupteingang unter der **Orgel** [**1**] und wenden uns nach links (Norden).

Gleich linker Hand steht der reich geschnitzte **Kirchenstuhl der Familie von Dassel** [**2**], deren Privatkapelle mit zahlreichen Grabsteinen nördlich der Turmhalle heute als Sakristei benutzt wird. Beim **Messingleuchter** [**3**] (16 Kerzen, gestiftet im 17. Jh. von Salome Wiesels) erreicht man in der Nordwestecke der Kirche das »**Segenshaus**« [**4**] mit der Brautpforte. Dieser Raum wurde im Mittelalter für öffentliche Rechtsgeschäfte benutzt; hier wurden auch die Brautleute empfangen, um vor dem Priester in einem Rechtsakt ihren Willen zur Heirat öffentlich zu bezeugen und danach vor dem Altar gesegnet zu werden.

In den **Seitenkapellen des Nordschiffes** findet man Sonderausstellungen oder Vitrinen mit alten Einrichtungsgegenständen der Kirche, in einigen Kapellen auch Grabmäler und Bilder. In der **ersten Kapelle** [**5**] befinden sich Porträts von Martin Luther (links) und Philipp Melanchthon (rechts). Auf dem **Bild Martin Luthers** (Beginn 17. Jh.) ist ein weißer Schwan (vgl. Hus-Bild unten) abgebildet. Die lateinische Inschrift erinnert daran, dass Luther 1483 in Eisleben geboren und 1546 dort auch gestorben ist, nachdem er in Wittenberg, wo er begraben liegt, seit 1513 gelehrt hat. Der Reformator trägt als Professor der Heiligen Schrift die Bibel in der Hand; sie ist Quelle und Maß der Reformation. An der gegenüberliegenden Wand hängt ein **Bild Philipp Melanchthons** († 1560) aus gleicher Zeit. Er war der wichtigste Mitarbeiter Luthers und hat sich unter anderem um das Bildungswesen in Deutschland bemüht. Oft wird er darum der *Praeceptor Germaniae* (»Lehrer Deutschlands«) genannt.

In der **zweiten Kapelle** hängt ein **Bild des tschechischen Reformators Johann Hus** [**6**] (ebenfalls Anfang 17. Jh.). Die Inschrift erinnert daran, dass er seit 1401 in der Prager Bethlehemskirche seine reformatorischen Predigten in tschechischer Sprache hielt und 1415 in Konstanz als Ketzer verbrannt wurde. Die römischen Buchstaben-Ziffern der

lateinischen Inschrift ergeben sein Todesjahr 1415. Hus hat einen Zettel in der Hand: »*Heute bratet ihr eine Gans* (tschech. »Hus«); *über 100 Jahre wird ein weißer Schwan kommen; den werdet ihr nicht töten können*«. Man hat dieses Wort, das er auf seinem Scheiterhaufen gesagt haben soll, später in Martin Luther erfüllt gesehen (vgl. den Schwan auf dem Luther-Bild).

Der **Baldachin-Altar im nördlichen Außenschiff [7]** ist eine Stiftung der Familien Töbing, Döring und Schneverding, deren Wappen zu erkennen sind. In der Mitte steht eine Schnitzfigur Johannes des Evangelisten mit dem Giftkelch (1400). Das linke Bild zeigt »Anna selbdritt« (Marias Mutter mit Maria und Jesuskind), rechts die Heilige Familie. Beide Tafeln werden Hinrik Levenstede d. J. (ca. 1510) zugeschrieben.

Im **Nordschiff** geht der Besucher unter dem **Marienleuchter [8]** weiter. Er ist eine Stiftung der Pelzergilde (ca. 1490); eine Nachbildung (1902) dieses Leuchters hängt in der St. Johanniskirche in Marienburg/Westpreußen (früher auf der Burg). Rücken an Rücken stehen die Madonna und ein Bischof, vermutlich der hl. Erasmus aus Antiochien (4. Jh.), der auch in Magdeburg verehrt wurde. Die Madonna ist »mit der Sonne bekleidet und der Mond unter ihren Füßen und auf dem Haupte eine Krone von zwölf Sternen«, wie sie in der Offb. 12,1 als Sinnbild der Kirche geschildert wird. Sie trägt Christus in ihrem Arm. Die Taube des Heiligen Geistes und Gott Vater sind ebenfalls zu erkennen sowie an den Seiten Mauritius, Georg und Nikolaus.

In der **vierten Kapelle [9]** hängt ein seltenes **Bild der Madonna** (Kopie eines Bildes aus dem 15. Jh. unter flandrischem Einfluss?), deren Brokatgewand geradezu plastisch aufgetragen wurde. – Zwei moderne **Fenster** »*Die feste Burg Gottes*« und »*Lobgesang*« (Ps. 46 und 145, von Gerhard Hausmann, siehe Abb. S. 9) sind Stiftungen: vom Förderkreis für St. Johannis (2000) und von einer Familie als Dank für die glückliche Heimkehr aller Familienglieder aus dem Zweiten Weltkrieg (1970). Das Spiel der Farben entspricht dem Spiel der Musik, zu der der Psalter zur Ehre Gottes ermuntert. In dieser Kapelle lädt ein **Leuchter** (von *Godehard Fleige, 1995/2006*) ein, als Zeichen des Dankens oder der Fürbitte eine Kerze anzuzünden.

In der **fünften Kapelle** [**10**] des Nordschiffes befinden sich **Grab-male** der Familie von Stern, in deren noch heute bestehender Drucke-rei vom 16. bis zum 18. Jh. berühmte Bibeldrucke und andere theologi-sche Werke gedruckt wurden, darunter auch weit verbreitete nieder-deutsche Bibelausgaben.

Die **Taufe** [**11**] im Chor des Nordschiffes stammt ursprünglich aus der 1861 abgerissenen St. Lambertikirche, der Kirche der Sülf-(Salz-) Meister. Sie ist in reformatorischer Zeit entstanden und trägt darum eine plattdeutsche Inschrift: »*Düsse Dope hebben de Sulfmester gheten laten*« (Diese Taufe haben die Sülfmeister gießen lassen), und zwar 1540 von Sievert Barchmann, wie die Inschrift auf dem unteren Ring am Fuß erzählt. Das Becken wird getragen von vier Propheten- und Apostelfiguren, in ihren Händen halten sie Bänder mit biblischen Inschriften, die sich auf die Taufe beziehen.

In der Höhe der Taufe ist an der Außenwand eine reizvolle »**Verkün-digung Mariens**« [**12**] eingelassen (1515, vom Christophorus-Meister aus Bonn?, siehe Abb. S. 17); gegenüber ist ein **Bild von der** »**Auf-erweckung des Lazarus**« [**13**] (16. Jh.): Christus als Sieger über den Tod. Zwei unbekannte weibliche **Figuren** daneben an der Wand stam-men wahrscheinlich von einem barocken Grabmal.

Der Taufaltar

Der spätgotische Schnitzaltar, der sogenannte **Taufaltar** [**14**] (Kreuzi-gungsaltar, ca. 1507/08), im nördlichen Nebenchor wird dem Lünebur-ger, später lübischen Benedikt Dreyer zugeschrieben (?) und ist eine Stiftung der Theodori-Gilde, ein Zusammenschluss von 40 Bürgern für religiöse und soziale Dienste.

Er erzählt im **Mittelteil** die Kreuzigung Christi: Unter dem auffallend hohen Kreuz stehen Maria und Johannes sowie die Soldaten mit ihrem Hauptmann. Dieser sagt als Heide: »*Wahrlich, dieser ist Gottes Sohn gewesen*«. Maria Magdalena umfasst klagend den Kreuzesstamm; ihre Salbenbüchse ist neben ihr zu entdecken. Sie hatte Jesus bei einem Mahle vor seinem Tode aus Liebe gesalbt. Der wegschleichen-de Hund unter dem Kreuz zeigt als Symbol des Heidentums, dass der Unglaube hier nichts erkennen kann. Hinter den Kreuzen sieht man

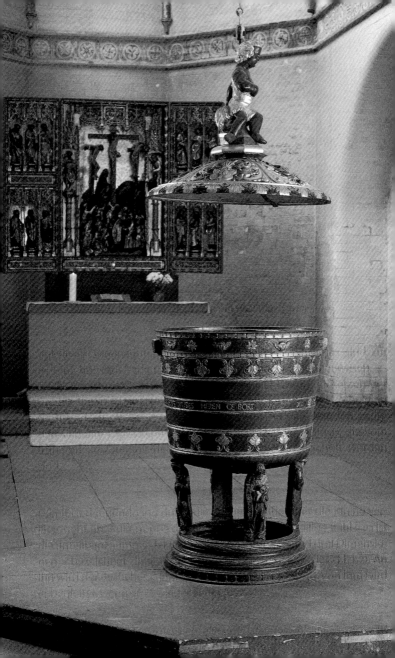

rechts Christus einsam betend im Garten Gethsemane, links die soge-
nannte Höllenfahrt Christi, der die Toten aus dem Rachen des Todes
holt. Sein wehendes Gewand – wie sein Lendenschurz am Kreuz – deu-
tet auf den Heiligen Geist des Lebens hin. Zwischen diesen kleinen
Darstellungen sieht man die Türme Jerusalems auf dem Berg. Die bei-
den Patrone der St. Johanniskirche stehen auf kleinen Säulen, links
Johannes der Täufer mit dem Lamm, rechts der hl. Georg in Ritter-
rüstung.

Auf den **Außenflügeln** sind die Apostel abgebildet, die ersten Zeu-
gen des Gekreuzigten (vgl. auch die Apostelreihe im Hochaltar); sie
sind an ihren Attributen zu erkennen:

Linker Flügel oben (von links nach rechts): 1. *Andreas* mit Schrägbal-
kenkreuz; – 2. *Bartholomäus* mit Buchrolle; – 3. *Petrus* mit Schlüssel. –
Unten: 4. *Simon* mit Säge. Er missionierte in Persien und wurde dort
(mit Judas Thaddäus) Märtyrer; – 5. *Jakobus d. J.* mit Walkerstange; –
6. *Johannes* mit Giftkelch.

Rechter Flügel oben: 7. *Paulus* mit Schwert, durch das er in Rom hin-
gerichtet wurde. Der größte Heidenmissionar und Theologe der
Urchristenheit, über dessen Wirken die Apostelgeschichte berichtet;
Verfasser der meisten Briefe im Neuen Testament; – 8. *Matthäus* mit
Beil; – 9. *Thomas* mit Lanze. Er soll als Missionar bis Indien gekommen
sein, wo er durch eine Lanze starb. – **Unten:** 10. *Philippus* mit Buchrolle.
Er soll in verschiedenen Ländern Osteuropas missioniert haben und
am Kreuz gestorben sein; – 11. *Jakobus d. Ä.* mit Wanderstab und
Muschel; – 12. *Matthias* wurde durch Los für Judas den Verräter in die
Schar der Apostel berufen. Er wirkte in Palästina und starb durch das
Beil den Märtyrertod.

Im **Geäst** des Altars entdeckt man Jäger und Fabeltiere. Auf der
Rückseite des Altars befinden sich vier Tafelmalereien (wohl von Hinrik
Levenstede, 1508). Die Bilder sind nicht gut erhalten. – **Links oben:** Ent-
hauptung Johannes des Täufers. – **Unten:** hl. Ursula als Schutzheilige
Lüneburgs, mit einem Pfeil in der Hand, durch den sie getötet wurde.
Rechts oben: Drachenkampf des hl. Georg. – **Unten:** die hl. Cäcilie und
ihr Mann Valerianus werden durch den Engel bekränzt (vgl. dazu den
Hauptaltar).

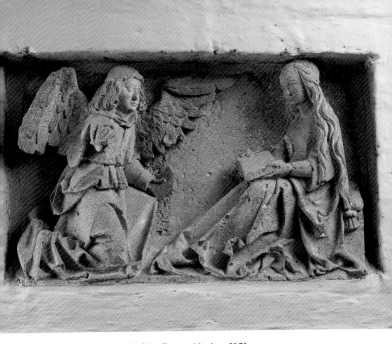

▲ *Verkündigung Mariens* [**12**]

Rechts (südl.) vom Raum des Taufaltars befindet sich die **Ursula-kapelle** [**15**] als Raum der Stille.

An den oberen Außenwänden des Nordschiffes sowie an den Pfeilern sind einige reich verzierte **Totenschilde** angesehener und verdienter Bürger und Bürgermeister angebracht. Vom 15. bis zum 17. Jahrhundert war es üblich, solche Schilde zum ehrenden Gedenken an die, denen das Gemeinwesen viel verdankt, aufzuhängen.

Auf dem Weg zum Hochchor hängt das **Sandstein-Epitaph** des Stadthauptmanns Fabian Ludich und seiner Frau [**16**] (1575), eine eindrückliche Arbeit des Lüneburger Meisters Albert von Soest, dessen Werke auch das Rathaus zieren. Der Hauptmann kniet als Stifter mit seiner Frau vor dem Gekreuzigten. Das ganze Bild zeigt die Dreifaltigkeit: über dem Gekreuzigten die Taube des Heiligen Geistes, darüber

im dreieckigen Abschluss Gott Vater. Seine rechte Hand weist über den Rahmen hinaus, denn er sprengt die Grenzen unseres Denkens, in denen wir ihn zu begreifen suchen. Die lateinische Inschrift schildert Ludichs Wirken und seine Frömmigkeit. – Bevor wir den Hochchor betreten, kommen wir an der **Kanzel** [**17**] vorbei (1964). Die Front mit dem Christussymbol des Lammes ist die ursprüngliche Westwange des Chorgestühls aus gotischer Zeit. Gegenüber beim **Lesepult** [**18**] (1856 vom Lüneburger A. D. Müller) steht eine **Leuchterstange** mit dem Evangelisten Johannes (ca. 1490).

Das (bis 1856 doppelreihige) **Chorgestühl** [**19**] im Hochchor für die Geistlichen und die »Kalandbrüder«, einer Bruderschaft von Bürgern, stammt im unteren Teil von 1420. Darüber sieht man eine wertvolle Intarsientäfelung aus der Renaissancezeit mit Figuren von Warneke Burmester von 1588/99. Die teilweise beschädigten Halbfiguren stellen Adam und Eva sowie Tugenden und Laster dar – **eine Grundlegung evangelischer Ethik**. Da das Stehen in den Gottesdiensten oft sehr lang wurde, waren unter den Klappsitzen kleine Stützkonsolen zum Aufsitzen angebracht, die man freundlicherweise »Miserikordien« (Barmherzigkeiten) nannte. Auch in St. Johannis sind sie mit humorvollen Schnitzereien verziert, die zu betrachten sich lohnt. Der im Hochchor umlaufende **Fries** zeigt Wappen von Lüneburger Patriziern und wohl auch von Gilden oder Zünften. Die altarseitigen **Wangen des Gestühls** tragen Figuren. Die äußere **südliche Wange** [**20**] zeigt oben: zwei *Apostel* – *Paulus* mit Schwert (?), *Matthäus* mit Buch (?); darunter: die *Synagoge* mit Binde vor den Augen und dem gebrochenen Stab als Symbol für das alte Volk Gottes, das den Herrn nicht erkannte; in der Hand trägt sie einen Ziegenbockskopf, Symbol für die Opfertiere. Neben der Synagoge steht aus dem Gleichnis der zehn Jungfrauen eine der »*törichten Jungfrauen*« mit der erloschenen Öllampe; sie hat den kommenden Bräutigam verpasst. – Innenseite: hier findet sich die *hl. Dorothea* mit Blumenkranz und -korb, eine Nothelferin in der Armut und in anderen Nöten. Die äußere **nördliche Wange** [**21**] schmückt oben: zwei *Apostel* – *Bartholomäus* mit Messer (?), *Thaddäus* mit Keule (?); darunter: die *Ekklesia* (= Kirche als das neue Volk Gottes) mit der Siegesfahne; neben ihr eine der »*klugen Jungfrauen*«, deren Lampe

noch brennt. – Innenseite oben: die Hauptheilige der Stadt Lüneburg, *Ursula* mit Krone und Pfeil.

Der Hauptaltar im Hochchor [22]
Die blauen Ziffern verweisen auf das Altarschema Seite 23

Er ist ein sogenannter (Doppel-)»Wandel-Altar«, weil seine doppelten Seitenflügel zu bestimmten Zeiten des Kirchenjahres zugeklappt werden können, so dass sich seine Vorderansicht »wandelt«. Die erste Wandlung wird von Aschermittwoch bis zwei Wochen vor Ostern die Schauseite, die zweite Wandlung von da ab bis Karfreitag. Der Altar ist wie vieles in unserer Kirche »gewachsen«.

Zunächst die geschnitzte **Vorderansicht**: zwischen 1430 und 1485 sind die einzelnen, ursprünglich vielleicht selbstständigen Teile entstanden: die 14 Prozessionsbilder der Passion Christi (1430) stammen wohl vom Lüneburger *Claes Klovesten*; die 16 weiblichen Figuren der unteren Reihe (1469) von seinem Sohn *Volkmar Klovesten*; die Propheten in der Predella (Aufsatz über dem Altartisch) sowie die zehn Apostelfiguren in der oberen Reihe (1485) stammen wahrscheinlich aus der Werkstatt des *Severin Tile*.

Der **Gesamtaufbau** ist klar gegliedert; sein hervortretendes Zentrum bildet die Kreuzigung Christi, links und rechts davon ist eine Folge von Szenen aus der Passions- und Ostergeschichte dargestellt. Eingerahmt wird dieser Zyklus oben durch eine Zehn-Apostel-Reihe, unten von einer Reihe von 16 heiligen Frauengestalten. In der Predella sitzen sechs Prophetengestalten, deren Verheißungen in Christus erfüllt sind. Wer sie im Einzelnen sind, ist nicht mehr eindeutig festzustellen. Die Konzeption des Altars ist klar: Grundlage des Glaubens der Christenheit ist das gepredigte Bekenntnis der Propheten und Apostel als den Ur-Zeugen Jesu Christi. Das Grunddatum des Glaubens und darum der Inhalt ihrer Predigt, steht im Mittelpunkt: Christi Leiden, Tod und Auferstehen. Die Frauen haben dieses Bekenntnis als »*Wolke von Zeugen*« (Hebr. 12,1) durch die Jahrhunderte der Kirchengeschichte festgehalten und nicht selten mit dem Leben bezahlt. Sie sind Vorbild und Ermutigung für die heutige Gemeinde, in der Nachfolge ihres Herrn nicht nachzulassen.

Folgende Doppelseite: *Hauptaltar* [22] ▶▶

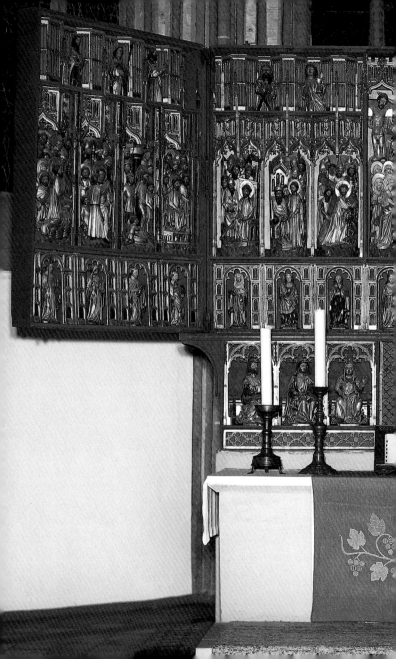

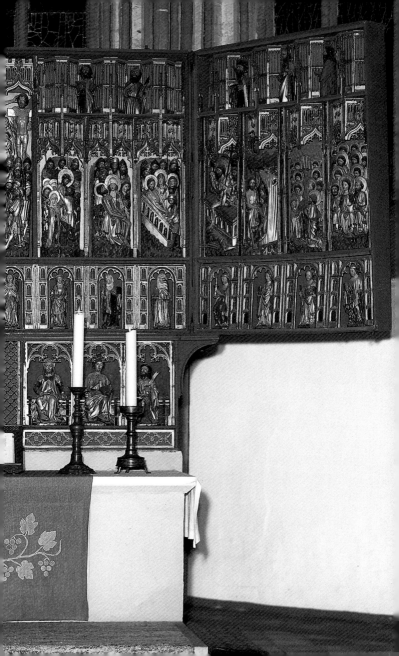

Die **Passionsszenen** zeigen Stationen des Leidens Christi. Von links nach rechts: Jesus betet im Garten Gethsemane [**11**]. – Judas verrät den Herrn durch einen Kuss [**12**]. – Jesus wird an die Martersäule gebunden und gegeißelt [**13**]. – Die Soldaten krönen Jesus mit der Dornenkrone [**14**]. – Die Soldaten verspotten Jesus als »König« [**15**]. – Pilatus wäscht seine Hände in Unschuld, seine Frau im Hintergrund warnt ihn [**16**]. – Jesus trägt sein Kreuz zur Richtstätte Golgatha [**17**]. Simon von Kyrene (links) wird gezwungen, ihm das Kreuz abzunehmen; hinter ihm eine der weinenden Frauen Jerusalems. – Jesus wird gekreuzigt zwischen den Schächern [**18**], links der »gute«, dem sich Jesus zuwendet, rechts der »böse«. Der Jünger Johannes steht mit Maria und den anderen Frauen links unter dem Kreuz. Der Hauptmann rechts weist auf Jesus und bekennt: »Wahrlich, dieser ist Gottes Sohn gewesen«. Vier Engel unter Jesu Armen sammeln das kostbare Blut Jesu als Unterpfand seiner Liebe in ihren Kelchen. Genau in der Mitte des gesamten Altaraufbaus fängt ein junger Priester unter dem Kreuzesstamm mit einem Kelch das Blut Christi auf zur Austeilung an die Gemeinde beim Herrenmahl: »Für dich vergossen«. Hierin liegt der Schlüssel zum Verständnis des ganzen Altars: Das dargestellte Kreuzesgeschehen ist nicht vergangene Historie; es wird im Sakrament des Altars für den heutigen Betrachter gegenwärtig. – Joseph von Arimathia nimmt mit anderen Jesus vom Kreuz ab [**19**]. – Maria trägt den toten Jesus auf ihrem Schoß und beweint ihn (Pietà) [**20**]. – Jesus wird ins Grab gelegt [**21**]. – Jesus ist vom Tode zum Leben auferweckt und trägt die Siegesfahne über den Tod in seiner Hand [**22**]. – Jesus steigt hinab in die Hölle und das Reich der Toten [**23**], aus dem Rachen des Höllen-Drachens holt er die Verlorenen zu sich. (Die Bilder [**22**] und [**23**] haben übrigens eine andere Reihenfolge als im Glaubensbekenntnis, um Christi Sieg über den Tod und die Hölle zu veranschaulichen.) – Jesus wird aufgehoben in die Wolken des Himmels zum Vater [**24**]. Die Wolke ist Zeichen der Gegenwart Gottes (Himmel als »Ort« Gottes, da der Himmel überall ist). – Die zwölf Jünger und in ihrer Mitte Maria empfangen den Heiligen Geist Gottes [**25**].

Die **Apostel in der oberen Reihe** sind – außer zweien – an ihren Attributen zu erkennen. Wegen des großen Mittelteiles der Passions-

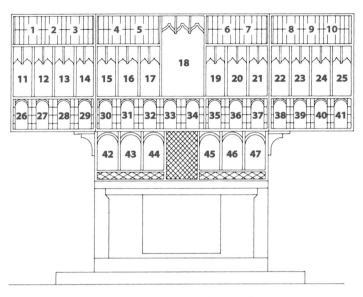

▲ *Hauptaltar, schematische Darstellung*

bilder sind nur zehn dargestellt, zwei von ihnen sind nicht mehr zu identifizieren (vgl. Taufaltar). Von links nach rechts: *Apostel* [1]. – *Jakobus d. J.* [2] mit Keule, durch die er getötet wurde, als er seinen Glauben nicht widerrief. – *Petrus* [3] mit Schlüssel, weil Christus ihm auf sein Bekenntnis hin die Schlüssel des Himmel gegeben hat. Über seine Missionstätigkeit in Palästina berichtet die Apostelgeschichte. Er ist in Rom als Märtyrer gestorben. – *Andreas* [4] mit Schrägbalkenkreuz, er soll in Griechenland gewirkt haben. – *Johannes* [5] mit Giftkelch, der ihm aber nichts anhaben konnte. Der Jünger, »den der Herr lieb hatte«. Er gehörte zum inneren Kreis der Jüngerschar und steht als einziger Jünger unter dem Kreuz. – *Bartholomäus* [6] mit Messer, womit er grausam getötet wurde. Er soll in Vorderasien gewirkt haben. – *Matthäus* [7] mit Beil. Er war von Beruf Zöllner und gilt als Verfasser des Matthäus-Evangeliums. Er soll in Äthiopien missioniert

haben, wo er durch das Beil als Märtyrer starb. – *Jakobus d. Ä.* [**8**] mit Stab, Hut, Buch und Muschel, mit der man Wasser schöpfte. Er soll vorübergehend in Spanien gewirkt haben und wurde durch Herodes Agrippa enthauptet. – *Judas Thaddäus* [**9**] mit Keule. Er soll bis nach Persien gelangt sein. – *Apostel* [**10**].

Auffallend ist, dass ausschließlich **Frauengestalten in der unteren Reihe des Altars** als Zeugen des Herrn zu finden sind. Viele von ihnen tragen Palmen, einige auch eine Krone, als Zeichen dafür, dass sie Märtyrerinnen sind (gemäß Offb. 7,9). Einige sind an ihren Attributen zu erkennen. Von links nach rechts: *Unbekannte Heilige* [**26**]. – *Unbekannte Heilige* [**27**]. – *Hl. Verena* mit Fisch [**28**] († 344; Gedenktag: 1.9.), Helferin des hl. Mauritius und Wohltäterin in der Schweiz. – *Hl. Katharina* [**29**] († ca. 310; 25.11.) mit zerbrochenem Rad, auf dem sie gerädert werden sollte. Wegen ihrer Klugheit und ihres Glaubens ist sie Patronin der Universitäten und Wissenschaften. – *Hl. Elisabeth von Thüringen* [**30**] († 1231; 19.11.) mit Brot und Krug. Sie lebte auf der Wartburg, bis sie nach Marburg vertrieben wurde. – *Hl. Gertrud* [**31**] († 664; 17.3.) mit einem (Hospital-)Modell. Die Tochter Pippins wurde Patronin vieler Hospitäler im Mittelalter. – *Unbekannte Heilige* [**32**]. – *Hl. Agnes* [**33**] († 3. Jh.; 21.1.) mit einem Lamm (lat. agnus, woran ihr Name erinnert). – *Hl. Maria Magdalena* (?) [**34**] (22.7.), eine der Jüngerinnen Jesu, mit Salbbüchse, da sie den Herrn vor seinem Tode salbte (vgl. Taufaltar). – *Hl. Dorothea* [**35**] († 3. Jh.; 6.2.) mit Blumenkorb und Kranz, die sie vor ihrem Märtyrertod »aus dem Garten des Herrn« von einem Unbekannten als Zeichen der Hoffnung erhielt. – *Unbekannte Heilige* [**36**]. – *Unbekannte Heilige* [**37**]. – *Hl. Barbara* [**38**] († 2. Jh.; 4.12.) mit Turm, in den ihr Vater sie eingesperrt hatte. – *Unbekannte Heilige* [**39**]. – *Unbekannte Heilige* [**40**]. – *Unbekannte Heilige* [**41**].

In der **Predella** sitzen sechs prophetische Gestalten des Alten Testaments, deren Verheißungen durch Christus erfüllt sind. Sie sind nicht mehr zu identifizieren. Wahrscheinlich sind es (v.l.n.r.) *Moses* [**42**], *Jesaja* [**43**], *Baruch* (Schüler des Propheten Jeremia) [**44**], *Jeremia* [**45**], *Hosea* [**46**] und *Micha* [**47**]. Die nur in der Osterzeit vorgeschobenen **Predella-Bilder »Abendmahl« und »Auferstehung«** (von *Daniel Frese*, † 1611) sind im Altar bewusste Zeugnisse des ev. Bekenntnisses.

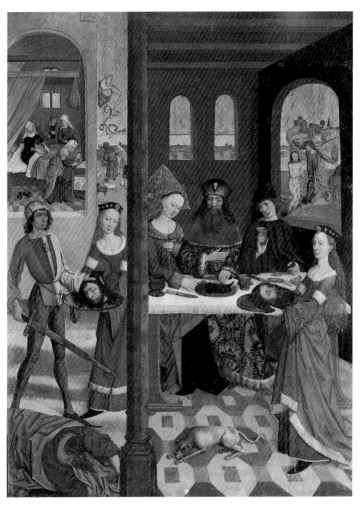

▲ *Johannes der Täufer, Tafel des Hauptaltars von Hinrik Funhof*

Von besonderem Wert sind die vier **Tafeln**, die bei der sogenannten **ersten Wandlung** auf den inneren Flügelrückseiten des Altars zu sehen sind. Sie wurden 1482–1484 von dem aus dem Westfälischen stammenden, in Hamburg wirkenden *Hinrik Funhof* gemalt. Sie gelten als bedeutendste Beispiele niederdeutscher Tafelmalerei der Spätgotik. Erst 1918 wurden Herkunft und Wert dieser Tafeln durch C. G. Heise identifiziert. Er vermutet auch ihre Nähe zu Hans Memling und Dirk Bouts.

Der Maler erzählt die Geschichte Johannes des Täufers und die Legenden von drei Heiligen in der Weise, dass er einzelne Szenen der Geschichten aneinander reiht, so dass man ihr Lebensschicksal geradezu »lesen« kann. **Von links nach rechts:**

1. *Legende der hl. Cäcilie:* Bei ihrem Hochzeitsmahl mit dem Bräutigam Valerianus hört sie die Musik als sei sie von zerbrochenen Flöten gespielt. Valerianus wird von Papst Urban getauft (vorne rechts). Der römische Präfekt lässt Cäcilie wegen ihres Eintretens für die Märtyrer in ein kochendes Bad stecken (oben Mitte) und schließlich mit dem Schwert hinrichten. Cäcilie ist die Schutzheilige der Kirchenmusik.

2. *Geschichte Johannes des Täufers* (siehe Abb. S. 25) von seiner Geburt (links oben) bis zu seiner Enthauptung durch den Henker (Hauptszene). Salome, die Tochter des Herodes, bringt ihm das Haupt auf einer Schüssel.

3. *Legende des hl. Georg:* Der Ritter Georg bezwingt einen Drachen, der die Königstochter bedroht. Der König und das Volk lassen sich daraufhin von Georg taufen (vorn rechts), fallen aber wieder ab. Georg wird auf das Rad geflochten (oben Mitte) und schließlich enthauptet (oben links). Als Kämpfer gegen das Böse wurde er im Mittelalter das Vorbild des Rittertums.

4. *Legende der hl. Ursula* (siehe Abb. auf der Rückseite): Vor ihrer Heirat mit dem englischen Königssohn Aetherius tritt Ursula eine Fahrt nach Rom an, wo sie der Papst empfängt. Als sie bei der Rückkehr in Köln landen, wird sie mit ihren Begleitern wegen ihres Christseins getötet (oben eine bemerkenswerte Ansicht des damaligen Köln).

Die beiden **Bilder** »*Christus vor Pilatus – Ecce homo*« und »*Kreuzigung*« auf den **Außenseiten der zweiten Wandlung** werden dem Funhof-

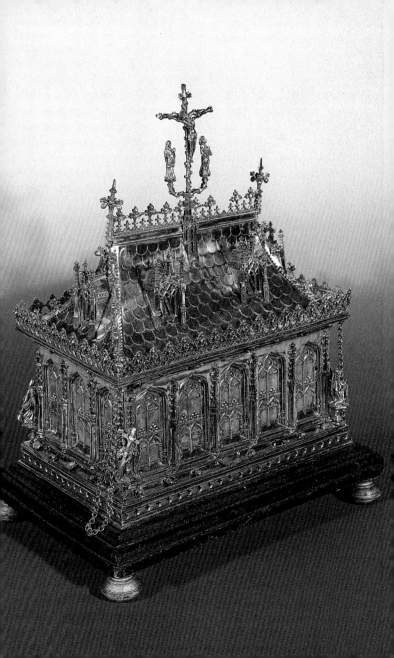

Schüler *Hans Espenrad* (ca. 1500) zugeschrieben. Sie bilden in der Karwoche die Vorderansicht des Altars.

Die **Altarrückwand** zeigt schließlich das Bild »*Christus als Lebensbrunnen*« (16. Jh.). Es stammt von *Daniel Frese* († 1611).

Dem Hauptaltar entspricht oben im Gewölbe der **Schlussstein** (14. Jh.) unmittelbar über dem Altar (siehe oben S. 8). – In einer kleinen Wandnische rechts vom Altar steht die »**Goldene Kirche**« [**23**], ein seltenes Hostienkästchen (ca. 1480) in Gestalt eines gotischen Kirchleins, Silber getrieben, ganz vergoldet (siehe Abb. S. 27). Eine Kreuzigungsgruppe bildet den Dachreiter; an den Ecken vier Engel mit den Marterwerkzeugen Christi. Das Hostienkästchen wird an hohen Festtagen bis heute zum Herrenmahl benutzt.

Das mittlere **Glasfenster** [**24**] hinter dem Altar wurde 1906 von Kaiser Wilhelm II. gestiftet und stammt von *Karl Bouché*. Es stellt die Kreuzigung Christi dar und darunter die Taufe Jesu durch Johannes den Täufer (Mt. 3, 13 – 17). Die Fenster zu beiden Seiten von *Fritz Mannewitz* († 1962) wurden anlässlich der 1000-Jahr-Feier Lüneburgs 1956 vom Rat der Stadt gestiftet.

Vom Hochchor aus hat man nach Westen einen besonders guten Blick auf die große **Orgel** [**1**]. Sie ist in Jahrhunderten »gewachsen«. Das Einzigartige an ihr ist die Tatsache, dass sie klingende Originalpfeifen und -register aus über vier Jahrhunderten vereinigt. Der Prospekt – einer der eigentümlichsten in Deutschland – spiegelt das wider: Die niederländischen Meister *Hendrik Niehoff* und *Jasper Johansen* aus s'Hertogenbusch bauten 1551/53 den Mittelteil (Hauptwerk, mit drei Manualen) und das älteste erhaltene Rückpositiv in Deutschland. Michael Praetorius zählte sie 1619 zu den bedeutendsten Orgeln Deutschlands, die zu einem führenden und einflussreichen Instrument des 16. Jahrhunderts wurde. *Matthias Dropa* erweiterte 1712 bis 1714 die Orgel um die beiden Pedaltürme. Nach einigen fragwürdigen Renovierungen im 19./20. Jahrhundert wurde die Orgel 1952/53, 1973/76 und 1987/88 von *Rudolf von Beckerath* nach den ursprünglichen Plänen von *Georg Boehm* (Organist und Komponist, 1661 bis 1733) erneuert und erweitert. Die alte Disposition wurde beibehalten. Heute hat die Orgel drei Manuale, Pedal und 51 Register mit insgesamt ca. 4500 Pfeifen.

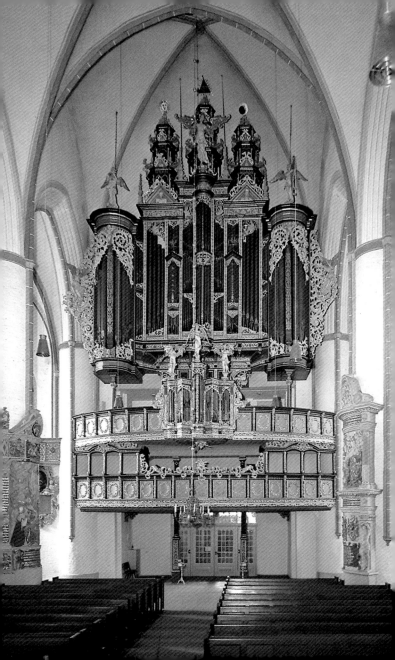

Seit 2010 steht auf dem Junkernlektor eine **Chororgel** [**16**], die für größere Aufführungen mit Chor und Orchester im Hochchor den notwendigen Kontakt zur Orgel ermöglicht. Sie stammt von der Schweizer Orgelbaufirma Kuhn (mit 27 Registern, Pedal, 2 Manuale) und öffnet sich bewusst französisch-symphonischer Klangfarben. Den »Prospekt« entwarf Peter von Mansberg, BDA. Er verzichtet auf jede Konkurrenz zur Barockorgel, indem er nur das Pfeifen-Instrument nach den Proportionen des »Goldenen Schnittes« zeigt (siehe Abb. S. 3).

Wenn man den Hochchor verlässt und sich nach Süden wendet, kommt man am **Grabmal des Superintendenten Goedemann** [**25**] († 1603) vorbei, der für Lüneburg von besonderer Bedeutung war: Christus verströmt als Lebensbrunnen sein Blut – das gleiche Motiv wie auf der Altarrückwand. Die Menschen, unter ihnen auch Superintendent Goedemann, drängen sich mit ihren Kindern heran, um vom Wasser des Lebens zu trinken (Inschrift aus Joh. 4,14). Es ist eine evangelische Darstellung des Abendmahls, bei dem auch der Wein an die Gemeindeglieder, ja, sogar an Kinder ausgeteilt wird. Der Vogel Phönix (oben), der nach ägyptischer Legende sich opfernd selbst verbrennt und aus der Asche neu ersteht, ist Symbol für den auferstandenen Christus.

Einige Schritte weiter gelangt man durch eine Tür in die **Elisabethkapelle** [**26**] unter dem Ratslektor. Sie stammt aus dem Jahre 1333. Dieser Raum diente als Sakristei und zugleich lange Jahre hindurch der Lüneburger Geistlichkeit (»Geistliches Ministerium«) als Sitzungsraum. Heute wird sie für kleine Gottesdienste und Taufen und zu Chorproben genutzt.

Der Kreuztragungsaltar in der Elisabethkapelle

Der Kreuztragungsaltar wurde von *Hinrik Levenstede d. J.* (mit seinem Schüler *Hans Ditmers*?) 1516 gemalt. Er vergegenwärtigt die Passion Christi für die Zeit des Malers: Die Soldaten tragen Uniformen der damaligen Zeit, und durch das Jerusalemer Stadttor hindurch erkennt man im Hintergrund Lüneburger Treppengiebel. Jerusalem wird zu Lüneburg! In Simon, der direkt hinter Christus steht und das Kreuz mitträgt, erkennen manche ein Selbstbildnis des Künstlers. Rechts

▲ *Kreuztragungsaltar, Mitteltafel*

oben bereiten Männer die Kreuzigung auf dem Berge Golgatha vor. Um den Kreuz tragenden Christus herum sind auf den Seitenflügeln Heilige aus der Geschichte der Kirche als Bekenner abgebildet. Sie sind folgendermaßen angeordnet:

In geöffnetem Zustand: links oben: *hl. Gregor* († 604), einer der vier lateinischen Kirchenväter; darunter: *hl. Nikolaus* († ca. 350), Bischof von Myra; rechts oben: *hl. Thomas*, einer der zwölf Jünger Jesu; darunter: *hl. Katharina* († ca. 310), Märtyrerin in Alexandria.

Bei geschlossenen Flügeln: links außen oben: 10 000 Märtyrer-Soldaten der thebäischen Legion des Kaisers Hadrian; darunter: *hll. Cosmas* und *Damianus* († 303), Zwillingsbrüder, Ärzte und Märtyrer; links innen oben: *Gregors* Messe (s. o. Bild 1); darunter: *hl. Georg* tötet den Drachen;

rechts innen oben: *hl. Antonius* († 356), erster christlicher Mönch und Eremit; darunter: *hl. Christophorus* (»Christus-Träger«); rechts außen oben: *hl. Fabian* († 250), Papst und Märtyrer sowie *hl. Hieronymus* († 420 in Bethlehem), Kirchenvater, übersetzte die Bibel ins Lateinische; darunter: *hl. Sebastian* († 250), Soldat und Märtyrer, und *Jodokus* (niederdeutsch »Jost«, † 669), Einsiedler in der Bretagne.

Die eingesprengten Zeichnungen in den **Fenstern** nach Süden mit Motiven u. a. aus dem Psalter und die Buntglasmalereien an den Ostfenstern stammen von *Carl Crodel* (1970). Die gotischen Schränke an der Rückwand der Kapelle sind mit kunstvollen Türschlössern versehen.

Zurück im **Südschiff** der Hauptkirche sieht man in der **ersten, östlichen Kapelle** links eine **Ebenholz-Weihnachtskrippe** [**27**], aus einem Stück geschnitzt von *Ernest Chibanga* (1970/75) aus dem Makonde-Stamm in Tanzania/Ostafrika. Man erkennt die Heilige Familie, Engel und Hirten miteinander sowie Herodes und die Drei Könige. Das Christuskind liegt an der tiefsten Stelle. Es handelt sich um eines der seltenen Exemplare dieser Krippen in Europa.

Vor dieser ersten Kapelle hängt ein **Messingleuchter** aus der Barockzeit. Etwas weiter westlich befindet sich ein aus einer Pfanne **geschmiedeter Leuchter** [**28**] aus dem 15. Jh., eine Stiftung der Sülfmeister. Auch die **Messingarmleuchter** an den Pfeilern und Säulen (18. Jh.) sind Stiftungen, zumeist von Gilden (»Ämtern«). An der Südwand ist ein Teil der von König Georg V. von Hannover 1857 gestifteten ehemaligen **Kanzel** (Entwurf S. L. F. Laves) [**29**] angebracht.

Die **Fenster in den Kapellen** sind Stiftungen im Gedenken an gefallene Söhne beider Weltkriege oder dankbare Erinnerungen an Eltern; die Namen sind gut erkennbar. Die meisten Fenster entstanden zwischen 1899 und 1943. Das jüngste Fenster in der ersten Kapelle stammt von *Renate Strasser* (Jakobs Kampf mit dem Engel, 1963). In der dritten Kapelle erinnert eine Gedenktafel (gestiftet 1998) an die Opfer des Zweiten Weltkrieges.

Die **Bilder** in der letzten (westlichen) **Südkapelle** und am mittleren Hauptpfeiler stellen Szenen aus dem Auszug des Volkes Israel aus Ägypten und dem Zug durch die Wüste dar (2. Mose 14 – Durchzug

▲ *Afrikanische Weihnachtskrippe aus Ebenholz* [**27**]

durchs Rote Meer; Kap. 15 – Israel an den Wasserquellen von Elim; Kap. 16 – Speisung durch das Himmelsbrot Manna als Vor-Bild für das Hl. Abendmahl).

Am letzten frei stehenden westlichen Pfeiler hängt ein wertvoller spätgotischer **Marienschrein** [**30**] (ca. 1520), ursprünglich wohl Teil eines Altars, gestiftet von der Familie Erpensen, deren Wappen zu erkennen ist. Er zeigt Maria als Himmelskönigin und Symbol für die Kirche, umgeben von (nur noch) drei Engeln mit Weihrauchgefäßen.

Hoch oben im **Westfenster** [**31**] des äußeren Südschiffes befindet sich der letzte Rest eines Glasfensters (19. Jh.): Christophorus trägt das Christuskind auf seinen Schultern.

An der Wand darunter hängt ein **Bild** (ursprünglich vermutlich ein Altaraufsatz oder dergleichen) des 16. Jhs., 1726 laut Inschrift renoviert. Es stellt die Verklärung Christi (Mitte), Jesus in Genezareth (links) und seine Auferstehung (rechts) dar. Die zahlreichen Schriftzitate erläutern die Szenen.

Die oberen **Fenster des Südschiffes** [32] sind Stiftungen mit Szenen aus der Heiligen Schrift. Sie sind wertvolle Zeugnisse der Kunst des ausgehenden 19. und beginnenden 20. Jahrhunderts (Neogotik, Historismus). **Von Ost nach West:** – *Erster Bogen*: Vertreibung aus dem Paradies (links) und Taufe Jesu (rechts). – *Zweiter Bogen*: Maria und Joseph mit Jesuskind in der Mandorla und Engel (links) und Auferstehung Christi (rechts). – *Dritter Bogen*: Die Emmausjünger mit Jesus nach der Auferstehung auf dem Wege (links) und die Pfingstgeschichte (siehe Abb. S. 36/37). Dieses Fenster deutet die Pfingstgeschichte auf eine in der Kunst einzigartige Weise: Man sieht zwölf Jünger betend mit der brennenden Zunge, Sinnbild des Heiligen Geistes, über ihrem Haupt. (In vielen Sprachen bedeutet »Zunge« auch »Sprache«, so dass darin zugleich ein Hinweis auf den Pfingstbericht in der Apostelgeschichte 2 gegeben wird, wonach die Jünger in vielen Sprachen das Evangelium verkündeten.) Doch das besondere dieses Fensters ist, dass der Künstler eine dreizehnte Gestalt hinzugefügt hat: Der Mann ganz rechts oben – ebenfalls mit der Zunge des brennenden Geistes – trägt sofort erkennbar die Züge des Reformators *Martin Luther* und hält als Einziger in den Händen eine Bibel. Hier wird Luthers Bibelübersetzung und seine Verkündigung des Evangelium in deutscher Sprache als ein Werk des wirkenden Pfingstgeistes Gottes gedeutet!

Der große **Leuchter** [33] vor der Orgel mit zehn Kerzen wurde 1667 von *Georg Laffert* anlässlich des Todes seiner jungen Frau gestiftet. Die *Apostelfiguren* an den Säulen der Kirche stammen aus der Werkstatt von *A. D. Müller* (1856) und ersetzen frühere Figuren, die verloren gegangen sind.

An den westlichen Mittelschiffspfeilern sind zwei **Epitaphien** besonders herausgehoben, sie stammen aus der Werkstatt von *Albert von Soest*: das **südliche Epitaph** [34] (Bürgermeister Hartwig Stöterogge, † 1537) stellt die Auferstehung Christi als die Hoffnung im Tode dar; darüber das alttestamentliche »typologische« Vor-Bild: der Prophet Jona, der nach drei Tagen aus der Höhle des Walfischbauches »wiedererstand«. Das **nördliche Epitaph** [35] (Bürgermeister Nikolaus Stöterogge, Sohn von Hartwig, † 1560) zeigt Christus als Weltenrichter, vor dem die Welt sich zu verantworten hat. Darüber eine Darstellung der Dreifal-

Fenster im zweiten Bogen des Südschiffes:
Maria und Josef mit dem Jesuskind in der Mandorla und Engel ▶

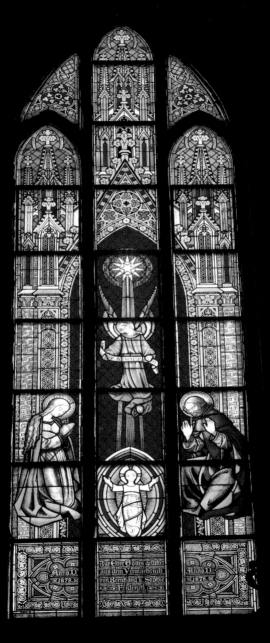

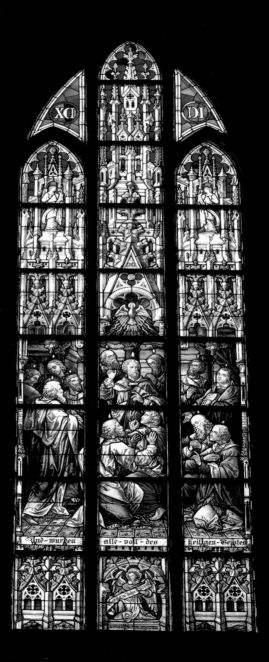

Und - wurden alle - voll - des heiligen - Geistes